高篩豐草書論解
壬辰年夏鴻濤題
【卷二】
中央文獻出版社

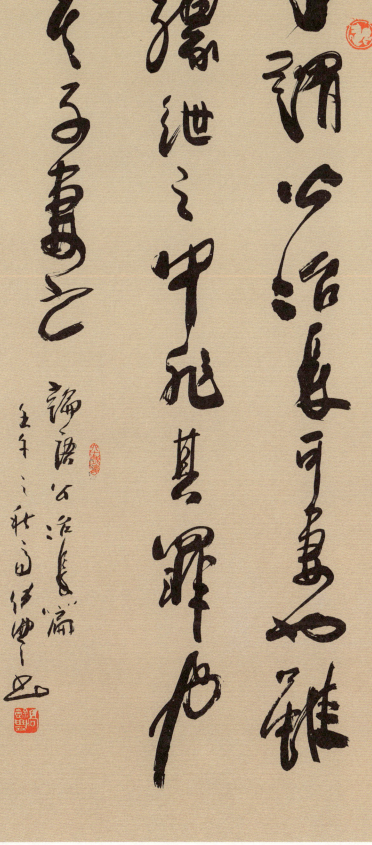

子謂公冶長:「可妻也。雖在縲絏之中,非其罪也。」以其子妻之。

公冶長第五

子谓南容:『邦有道,不废;邦无道,免于刑戮。』以其兄之子妻之。

子谓子贱:『君子哉若人!鲁无君子者,斯焉取斯?』

子貢問曰:「賜也何如?」子曰:「女,器也。」曰:「何器也?」曰:「瑚璉也。」

或曰:「雍也仁而不佞。」子曰:「焉用佞?禦人以口給,屢憎于人。不知其仁,焉用佞?」

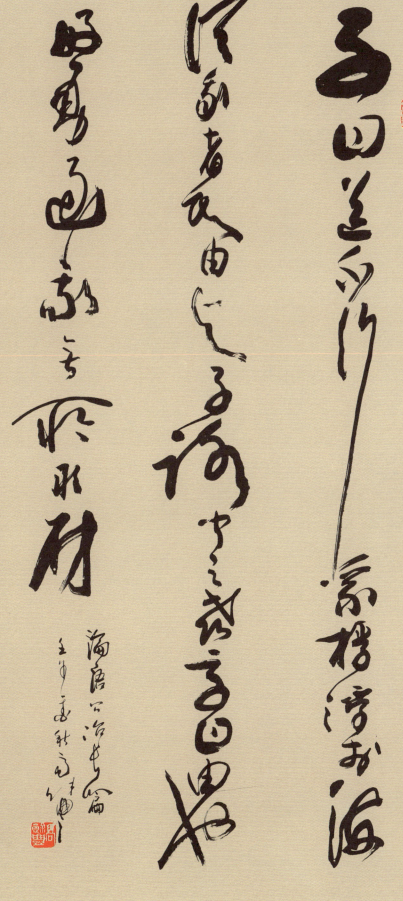

子使漆雕开仕。对曰:『吾斯之未能信。』子说。

子曰:『道不行,乘桴浮于海。从我者,其由与?』子路闻之喜。子曰:『由也,好勇过我,无所取材。』

卷二 一〇五

孟武伯问子路仁乎?子曰:"不知也。"又问。子曰:"由也,千乘之国,可使治其赋也,不知其仁也。""求也何如?"子曰:"求也,千室之邑,百乘之家,可使为之宰也。不知其仁也。""赤也何如?"子曰:"赤也,束带立于朝,可使与宾客言也,不知其仁也。"

卷二 一〇六

子谓子贡曰:"女与回也孰愈?"对曰:"赐也何敢望回?回也闻一以知十,赐也闻一以知二。"子曰:"弗如也!吾与女弗如也。"

高篦豐草書論語

宰予畫寢子曰朽木不可雕也糞土
之牆不可杇也於予與何誅子曰始吾於
人聽其言而信其行今吾於人也聽其言
而觀其行於予與改是

> 宰予晝寢。子曰：「朽木不可雕也，糞土之牆不可杇也，於予與何誅？」子曰：「始吾於人也，聽其言而信其行；今吾於人也，聽其言而觀其行。於予與改是。」

子曰吾未見剛者
或對曰申棖子曰棖
也欲焉得剛

> 子曰：「吾未見剛者！」或對曰：「申棖。」子曰：「棖也欲，焉得剛？」

子贡曰:「我不欲人之加诸我也,吾亦欲无加诸人。」子曰:「赐也,非尔所及也。」

子贡曰:「夫子之文章,可得而闻也;夫子之言性与天道,不可得而闻也。」

子路有闻，未之能行，唯恐有闻。

子贡问曰："孔文子何以谓之「文」也？"子曰："敏而好学，不耻下问，是以谓之「文」也。"

高徐豐草書論語

卷二 一二三

子謂子產:「有君子之道四焉:其行己也恭,其事上也敬,其養民也惠,其使民也義。」

卷二 一二四

子曰:「晏平仲善與人交,久而敬之。」

子曰臧文仲居蔡山節藻梲何如其知也

子曰:「臧文仲居蔡,山节藻梲,何如其知也?」

子張問曰令尹子文三仕为令尹無喜色三已之无愠色舊令尹之政必以告新令尹何如子曰忠矣曰仁矣乎曰未知焉得仁崔子弒齊君陳文子有馬十

子张问曰：『令尹子文，三仕为令尹，无喜色；三已之，无愠色。旧令尹之政，必以告新令尹。何如？』子曰：『忠矣。』曰：『仁矣乎？』曰：『未知，焉得仁？』

『崔子弑齐君，陈文子有马十乘，弃而违之。至于他邦，则曰：「犹吾大夫崔子也。」违之。之一邦，则又曰：「犹吾大夫崔子也。」违之。何如？』子曰：『清矣。』曰：『仁矣乎？』曰：『未知，焉得仁？』

卷二 一九

季文子三思而后行。子闻之，曰："再，斯可矣。"

卷二 二〇

子曰："宁武子，邦有道，则知；邦无道，则愚。其知可及也，其愚不可及也。"

子曰:「伯夷、叔齐不念旧恶,怨是用希。」

子在陈,曰:「归与!归与!吾党之小子狂简,斐然成章,不知所以裁之!」

高鎌豐草書論語

卷二 一二三
卷二 一二四

子曰：「孰謂微生高直？或乞醯焉，乞諸其鄰而与之。」

子曰：「巧言、令色、足恭，左丘明恥之，丘亦恥之。匿怨而友其人，左丘明恥之，丘亦恥之。」

颜渊、季路侍。子曰:"盍各言尔志?"子路曰:"愿车马衣裘,与朋友共,敝之而无憾。"颜渊曰:"愿无伐善,无施劳。"子路曰:"愿闻子之志!"子曰:"老者安之,朋友信之,少者怀之。"

子曰:"十室之邑,必有忠信如丘者焉,不如丘之好学也。"

雍也第六

子曰:「十室之邑,必有忠信如丘者焉,不如丘之好学也。」

高链丰草书论语

卷二 一二九

子曰：「雍也可使南面。」

卷二 一三〇

仲弓问子桑伯子，子曰：「可也，简。」仲弓曰：「居敬而行简，以临其民，不亦可乎？居简而行简，无乃大简乎？」子曰：「雍之言然。」

高鸿丰草书论语

哀公问：「弟子孰为好学？」孔子对曰：「有颜回者好学，不迁怒，不贰过。不幸短命死矣，今也则亡，未闻好学者也。」

子华使于齐，冉子为其母请粟。子曰：「与之釜。」请益。曰：「与之庾。」冉子与之粟五秉。子曰：「赤之适齐也，乘肥马，衣轻裘。吾闻之也，君子周急不继富。」

原思为之宰,与之粟九百,辞。子曰:"毋!以与尔邻里乡党乎!"

论语雍也篇

子谓仲弓,曰:"犁牛之子骍且角,虽欲勿用,山川其舍诸?"

论语雍也篇

高鋒豐草書論語

卷二 一三五

子曰：「回也，其心三月不違仁，其餘則日月至焉而已矣。」

卷二 一三六

季康子問：「仲由可使從政也與？」子曰：「由也果，於從政乎何有？」曰：「賜也可使從政也與？」曰：「賜也達，於從政乎何有？」曰：「求也可使從政也與？」曰：「求也藝，於從政乎何有？」

季氏使閔子騫為費宰。閔子騫曰：「善為我辭焉。如有復我者，則吾必在汶上矣。」

伯牛有疾，子問之，自牖執其手，曰：「亡之，命矣夫！斯人也而有斯疾也！斯人也而有斯疾也！」

高鸿丰草书论语

卷二 一三九

子曰：「贤哉！回也。一箪食，一瓢饮，在陋巷。人不堪其忧，回也不改其乐。贤哉！回也。」

卷二 一四〇

冉求曰：「非不说子之道，力不足也。」子曰：「力不足者，中道而废。今女画。」

子谓子夏曰：「女为君子儒，无为小人儒。」

子游为武城宰。子曰：「女得人焉尔乎？」曰：「有澹台灭明者，行不由径。非公事，未尝至于偃之室也。」

高鋒豐草書論語

卷二 一四三

子曰：「孟之反不伐，奔而殿。將入門，策其馬，曰：『非敢後也，馬不進也。』」

卷二 一四四

子曰：「不有祝鮀之佞，而有宋朝之美，難乎免於今之世矣！」

高鸿丰草书论语

卷二 一四五

子曰:「谁能出不由户?何莫由斯道也?」

卷二 一四六

子曰:「质胜文则野,文胜质则史,文质彬彬,然后君子。」

高纤丰草书论语

卷二·一四八

卷二·一四七

子曰：『人之生也直，罔之生也幸而免。』

子曰：『知之者不如好之者，好之者不如乐之者。』

高旟豐草書論解

卷二 一五〇　卷二 一四九

子曰：「中人以上，可以語上也；中人以下，不可以語上也。」

樊遲問知。子曰：「務民之義，敬鬼神而遠之，可謂知矣。」問仁。曰：「仁者先難而後獲，可謂仁矣。」

子曰:「齐一变,至于鲁;鲁一变,至于道。」

子曰:知者乐水,仁者乐山;知者动,仁者静;知者乐,仁者寿。

高馀豐草書論語

子曰：「觚不觚，觚哉！觚哉！」
《論語·雍也篇》

宰我問曰：「仁者，雖告之曰：『井有仁焉。』其從之也？」子曰：「何為其然也？君子可逝也，不可陷也；可欺也，不可罔也。」
《論語·雍也篇》

高鸿丰草书论语

卷二 一五六 卷二 一五五

子曰:『君子博学于文,约之以礼,亦可以弗畔矣夫。』

子见南子,子路不说。夫子矢之曰:『予所否者,天厌之!天厌之!』

高饒豐草書論語

卷二 一五七

子曰:「中庸之為德也,其至矣乎!民鮮久矣。」

卷二 一五八

子貢曰:「如有博施于民而能濟眾,何如?可謂仁乎?」子曰:「何事于仁,必也聖乎!堯、舜其猶病諸!夫仁者,己欲立而立人,己欲達而達人。能近取譬,可謂仁之方也已。」

述而第七

子曰:「述而不作,信而好古,竊比于我老彭。」

高峰草书论语

卷二 一六二

卷二 一六一

子曰："默而识之,学而不厌,诲人不倦,何有于我哉?"

子曰："德之不修,学之不讲,闻义不能徙,不善不能改,是吾忧也。"

高鸿丰草书论语

卷二 一六三

子之燕居，申申如也，夭夭如也。

卷二 一六四

子曰：「甚矣吾衰也！久矣吾不复梦见周公。」

高饒豐草書論語

子曰:「志于道,據于德,依于仁,游于藝。」

子曰:「自行束脩以上,吾未嘗無誨焉!」

高饴鏊草書論語

卷二 一六七

子曰：「不憤不啟，不悱不發；舉一隅不以三隅反，則不復也。」

卷二 一六八

子食于有喪者之側，未嘗飽也。

高德豐草書論語

卷二 一七〇

卷二 一六九

子於是日哭，則不歌。

子謂顏淵曰：「用之則行，舍之則藏，唯我與爾有是夫！」子路曰：「子行三軍，則誰與？」子曰：「暴虎馮河，死而無悔者，吾不與也。必也臨事而懼，好謀而成者也。」

高鐔豐草書論語

卷二・一七二

子曰：「富而可求也，雖執鞭之士，吾亦為之。如不可求，從吾所好。」

卷二・一七一

子之所慎：齊、戰、疾。

高鏰豐草書論語

卷二 一七三

子在齊聞《韶》，三月不知肉味。曰：「不圖為樂之至於斯也！」

卷二 一七四

冉有曰：「夫子為衛君乎？」子貢曰：「諾。吾將問之。」入，曰：「伯夷、叔齊何人也？」曰：「古之賢人也。」曰：「怨乎？」曰：「求仁而得仁，又何怨！」出，曰：「夫子不為也。」

高篩豐草書論語

卷二 一七五

子曰飯疏食飲水曲肱而枕之樂亦在其中矣不義而富且貴於我如浮雲

子曰：『飯疏食，飲水，曲肱而枕之，樂亦在其中矣！不義而富且貴，于我如浮云。』

卷二 一七六

子曰加我數年五十以學易可以無大過矣

子曰：『加我數年，五十以学《易》，可以无大过矣。』

高鐮豐草書論語

卷二 一七七

子所雅言，《诗》、《书》、执礼，皆雅言也。

卷二 一七八

叶公问孔子于子路，子路不对。子曰："女奚不曰：'其为人也，发愤忘食，乐以忘忧，不知老之将至云尔。'"

高饴豐草書論語

卷二 一七九

子曰:「我非生而知之者,好古,敏以求之者也。」

卷二 一八〇

子不語怪、力、亂、神。

高鋒豐草書論語

卷二 一八二

子曰：「三人行，必有我師焉！擇其善者而從之，其不善者而改之。」

卷二 一八一

子曰：「天生德於予，桓魋其如予何？」

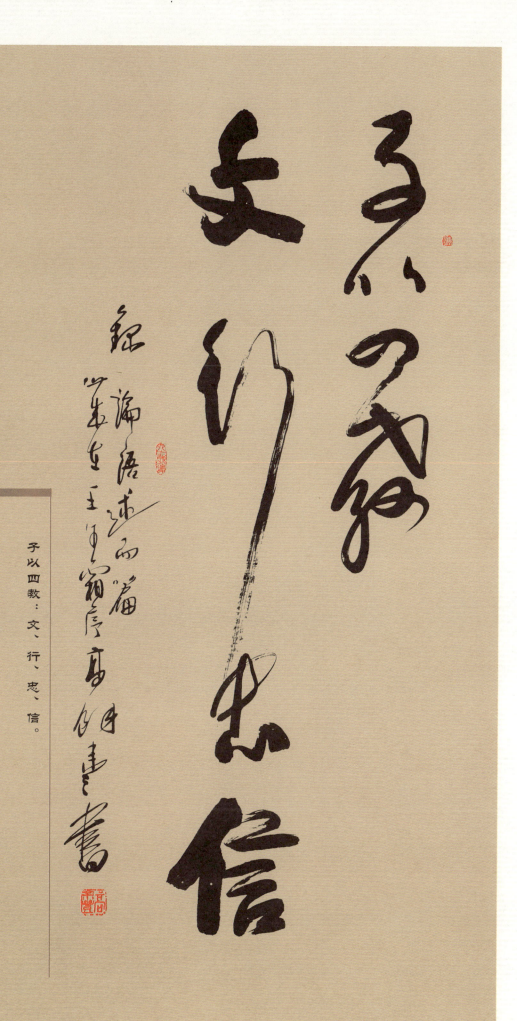

子曰：「二三子以我为隐乎？吾无隐乎尔。吾无行而不与二三子者，是丘也。」

子以四教：文、行、忠、信。

子曰："圣人，吾不得而见之矣；得见君子者，斯可矣。"
子曰："善人，吾不得而见之矣；得见有恒者，斯可矣。亡而为有，虚而为盈，约而为泰，难乎有恒矣。"

子钓而不纲，弋不射宿。

高馀丰草书论语

卷二 一八七

子曰："盖有不知而作之者，我无是也。多闻，择其善者而从之；多见而识之，知之次也。"

卷二 一八八

互乡难与言，童子见，门人惑。子曰："与其进也，不与其退也，唯何甚！人洁己以进，与其洁也，不保其往也。"

子曰:「仁远乎哉?我欲仁,斯仁至矣!」

陈司败问:「昭公知礼乎?」孔子曰:「知礼。」孔子退,揖巫马期而进之,曰:「吾闻君子不党,君子亦党乎?君取于吴,为同姓,谓之吴孟子。君而知礼,孰不知礼?」巫马期以告。子曰:「丘也幸,苟有过,人必知之。」

卷二 一九一

子与人歌而善，必使反之，而后和之。

卷二 一九二

子曰："文，莫吾犹人也。躬行君子，则吾未之有得。"

高等草書論解

卷二 一九三

子曰：「若聖與仁，則吾豈敢！抑為之不厭，誨人不倦，則可謂云爾已矣。」公西華曰：「正唯弟子不能學也！」

卷二 一九四

子疾病，子路請禱。子曰：「有諸？」子路對曰：「有之。《誄》曰：『禱爾于上下神祇』。」子曰：「丘之禱久矣。」

高铭丰草书论语

子曰:"奢则不孙,俭则固。与其不孙也,宁固。"

子曰:"君子坦荡荡,小人长戚戚。"

卷二 一九五
卷二 一九六

子温而厉，威而不猛，恭而安。